花　鸟　部　分

齐　白　石　绘

荣宝斋出版社

北京

图书在版编目（CIP）数据

荣宝斋画谱. 231, 齐辛民绘花鸟部分 / 齐辛民
绘. —北京：荣宝斋出版社，2021.4
ISBN 978-7-5003-1986-3

Ⅰ.①荣… Ⅱ.①齐… Ⅲ.①花鸟画－作品集－
中国－现代 Ⅳ.①J212

中国版本图书馆CIP数据核字(2020)第195659号

RONGBAOZHAI HUAPU (231) QI XINMIN HUI HUANIAO BUFEN
荣宝斋画谱（231）齐辛民绘花鸟部分

作　　　者：齐辛民

编辑出版发行：荣寶斋出版社

地　　　址：北京市西城区琉璃厂西街19号

邮　政　编　码：100052

制　　　版：北京兴裕时尚印刷有限公司

印　　　刷：廊坊市佳艺印务有限公司

开本：787毫米×1092毫米　1/8　印张：6.5

版次：2021年4月第1版　　印次：2021年4月第1次印刷

定价：48.00元

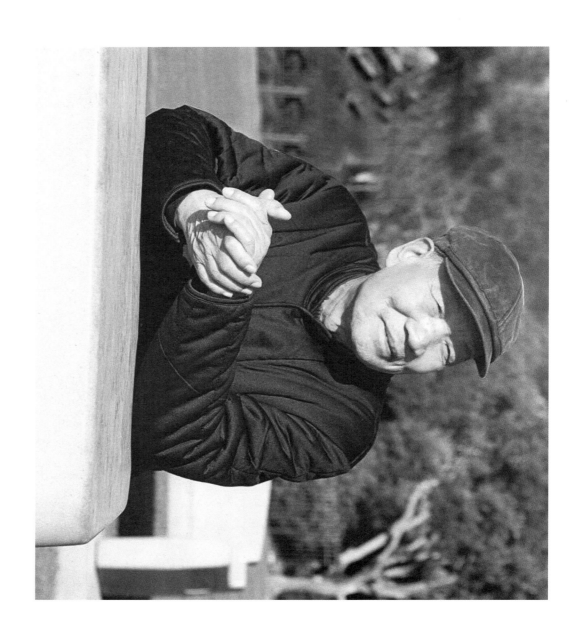

**齐辛民**

齐辛民，山东淄博（原名齐新民），一九三五年生，现定居北京。清华大学美术学院、中央美术学院、中国国家画院齐辛民花鸟画高研班导师，中国美术家协会会员，中国画学会理事，现为山东艺术学院客座教授。

其作品用笔用墨大胆，构思想大胆，具有现代意识，并多富乡间情趣，世各名誉主席。擅长写意花鸟，以笔墨浓重、色彩浓重见长。

# 序

齐辛民

花鸟画是灿烂辉煌的中国历史文化的重要组成部分，地传承着中华民族文化的哲学、人文景观、道德品行等优良传统，地是世界上独一无二的艺术形式。花鸟画更能体现形而上的精神世界，画中的物象顿挫、婉转起伏的动感、节奏感传达着人的情感，那流动的线条充满活力，那种张力、气势、神韵、元气淋漓的作品彰显着作者品格修养的精神状态，作品的感染力即是作者的人格魅力。花鸟画中的枝干藤蔓、繁花野卉，那种千姿百态、曲折多变的形象，最能发挥笔墨精神和作者的情感。枝干与花叶的多少与变化可根据构图和情感的需要而随意增减，但人物画的肢体不可能随意增减，因此，花鸟画不受现实形象的制约，一张宣纸任其挥洒，是花鸟画家的自由天地。高尔基言：美是自由的象征。

从明代的徐渭延续到八大、吴昌硕、齐白石、李苦禅、潘天寿、崔子范等，他们的贡献为花鸟画史树立了数座高峰，成为后人崇拜学习的典范。实际证明大师一级的画家多数为大写意花鸟画家，原因何在？如果从形而上的概念论之完觉，花鸟画最有代表性，以笔墨语言诉说画家的心声，时花鸟画最有展现空间，其不受物质形体的拘囿，任其作者情绪的发泄，最可体现人文情怀的境界。画品即人品，大写意花鸟画最有写意精神，有情怀，有品行，有高度亦有难度，也最能体现时代风范。齐白石言：世间事，贵痛快。

一、历经风霜雨露，我的艺术之树已经进入晚秋之季，秋天是一个收获的季节。不管是丰硕还是干瘪的结果，若不及时采收就会随着严冬的到来而被废掉。时间不等人，若不着重珍惜这段黄金季节，一生的成果即随之冒烟了。

如今，到了我这般年纪，不可能像年轻人怀有远大理想的举动，只能凭借这一生的创作历程所积累的经验，日复一日不停地创作，直到无力执笔为止。

我的从艺之途，自六十年前开始，在山东艺专（现在山东艺术学院）五年蒙受老师培育是关键的一步。艺术的成败与奠定深厚的基础有着必然的因果关系，非常感谢恩师：于希宁、关友声、黑伯龙、张茂才、单应桂等对我的教导和培养。在校五年与艺术有关的科目几乎都学过，除了学习文化课、美术理论课、素描课，还学过剪纸、版画、水彩、水粉、工艺美术、篆刻、书法、诗词和中国画的山水、人物、花鸟等。如此比较全面的艺术基础课程，有助于广开思路，更全面地认识艺术创作理念，艺术创作不是单项思维，思维空间越广越有创新的依托，创新需要有充分的联想和想象力，这样才可能创作出有艺术高度的作品。

我赞成林散之先生的名言：『艺术创作除了读书及前人的艺术作品外，还有社会和大自然这两卷书，它的篇幅是无限的。』艺术创作要具备熟练的笔墨技巧和造型能力，但不只是以单纯的技巧为目的，作品中必须承载着人文精神和一切生物的灵性，如果没有对人生、社会和大自然的关怀，则不会画出有情感的作品。

我的画风成因是多方面的，首先得益于母校的培养，还有坎坷曲折的人生阅历。离校后长期学习临摹过齐白石、潘天寿、崔子范、张朋等名家的佳作以及对民间艺术、油画、儿童画等的学习借鉴，广泛吸纳，加之年积月累地磨炼和不断思考、探索、试验，一步步逐渐形成了现在的画风。

二、当代画界一派繁荣甚至繁杂，花样百出的景象，但是，正宗的延续民族传统文化仍是起着主导地位，任何画家的风格面貌都离不开民族艺术的传承，只有继承的多寡之别，一个人的知识技能不是凭空而来，都离不开民族文化的感染与熏陶，也离不开老师的教导，并不存在无师自通现象，学哪里瞧哪里就是老师。画集书刊是老师，社会和大自然是老师，其身边的一切都会起到潜移默化的影响，只有直接与间接地传授之别。民族文化源远流长，一代代传承至今才促成了现在的艺术高度，若无传统的继承就是无源之

情激起了艺术的表现。

这是自己的源泉，它起源于生活，由此不是凭空而生。艺术家所要表现的对象都是来自于生活之中，生活是艺术创作的源泉。所谓"艺术来源于生活而高于生活"，正是如此。

二、艺术来源于生活而又高于生活

艺术的色彩、构图、造型等等，都是艺术家通过对生活中的人物、景物的观察、感受，再经过艺术的加工提炼，从而创作出来的。因此，任何一幅作品都离不开生活，都是艺术家对生活的感悟和理解。

我想历来许多画家的创作实践都证明了这一点。譬如那些有成就的画家，他们的作品之所以能打动人，就是因为他们的作品来源于生活，反映了生活，表现了生活，倾注了画家对生活的满腔热情和真挚的情感。

我在作画时，总是把自己的情感融入到画面之中，力求表现出自己对生活的真实感受。我认为，只有这样才能创作出有血有肉、有感染力的作品来。

"外师造化，中得心源"，这是中国画创作的一条重要原则。所谓"外师造化"，就是说要向大自然学习，向生活学习；所谓"中得心源"，就是说要经过画家内心的感受和艺术加工，从而创作出具有个性的艺术作品来。

三、继承传统与开拓创新

中国画有着悠久的历史和深厚的传统，这是我们宝贵的艺术财富。我们在继承传统的基础上，还要不断地开拓创新，使中国画不断向前发展。

继承传统是创新的基础，创新是在继承传统的基础上进行的。没有继承就没有创新，没有创新传统也就失去了生命力。因此，我们既要继承传统，又要勇于创新，使中国画既有民族特色，又有时代精神。

时代在发展，社会在进步，人们的审美观念也在不断地变化。作为一个画家，要紧跟时代的步伐，不断地从生活中吸取营养，创作出反映时代精神、具有时代特色的作品来。

艺术是时代的产物，每个时代都有每个时代的艺术。我们生活在新的时代，就应该创作出反映新时代精神的作品来，使中国画焕发出新的生命力和时代感。

高的境界犹如演员进入角色。我即笔墨，笔墨即我。自感到很难达到这种境界。我画小狗、小猫等以人格化的描写，赋予动物以人的情景，意味，表达人与人之间的情感。我以花鸟的题材画过很多与环保、生态环境以及被污染有关的作品，如：《我爱蓝天白云》《天可蓝否》《天朗气清》《秋高气爽》《小院清秋》《希望的田野》《江上皓月》《人间仙境》《相伴天涯》《哺育》等等。这些作品是深入生活，身临其境，有感而发。我深爱自然美景，爱心是一切行动的力量。爱什么即为什么付出甚至献身，爱生命，爱自然，爱国爱家，爱拥有，爱享受等等。由于爱的力量，爱什么拥有什么。

我唯爱艺术，在其他方面就有点愚笨无能。我的夫人秋涛在写《艺道天成》一书中曾言：『辛民在艺术上是一个有大智慧的人，而他在生活，在人际关系中几乎是弱智』。我默认她这个观点。有一种说法：不管在大事或小事上只要深爱一种事业，倾其一生精力于其中，必然会有超人的成就。我虽然无大成就，因为对艺术太痴情，太专一而放弃了很多，失掉了很多，也是有得就有失的定律，大得大失小得小失。若什么好事也想沾一把则一事无成，样样通样样松，兼善不如独能。

我仍在追求一种写意精神，一种风采气势。画面的精神和作品内涵是画家才情及艺术修养的体现，为人为画是一致的，还要不断地在笔墨的精练和自身的品格修养上加深历练，永不满足现状，不停地追求，直到生命的终结。

# 目　录

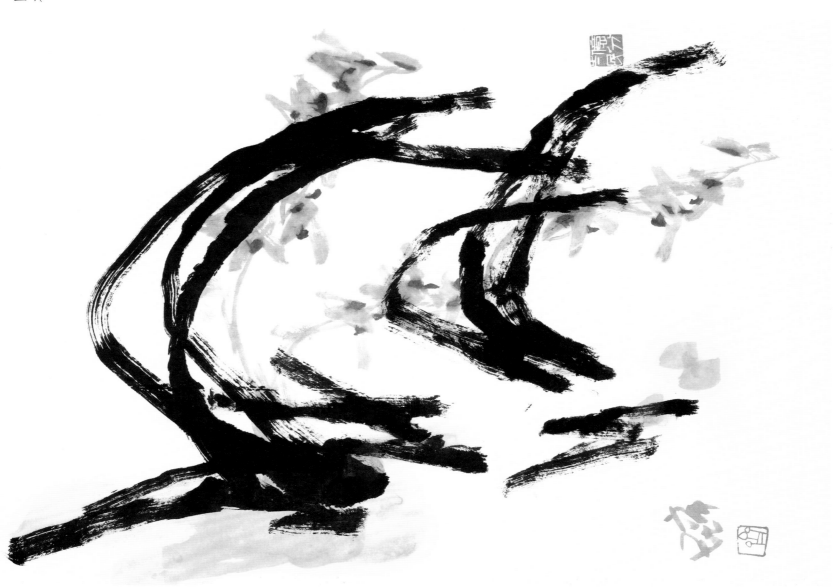

独占枝头

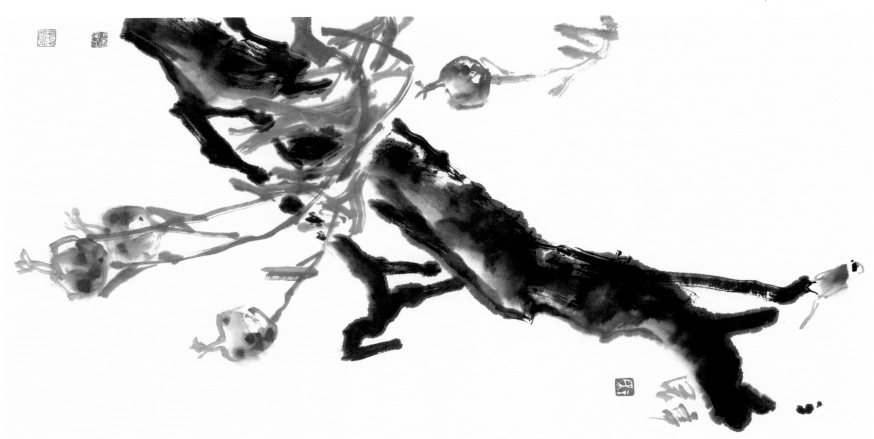

大红灯笼

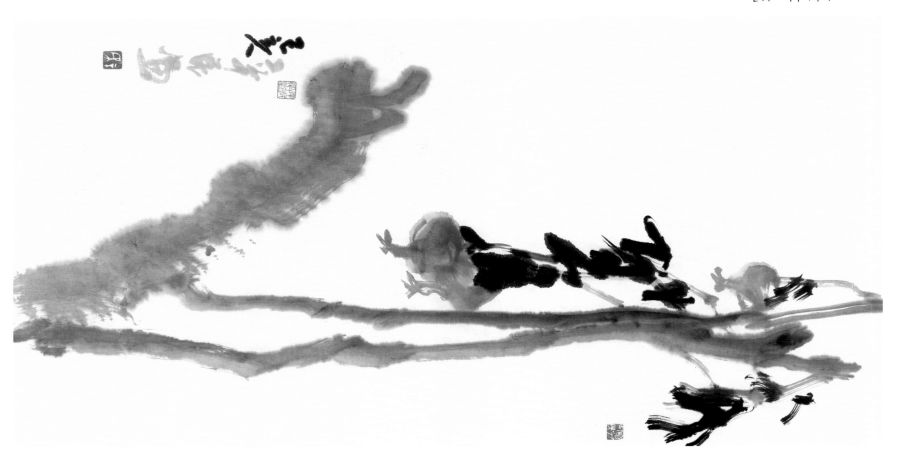

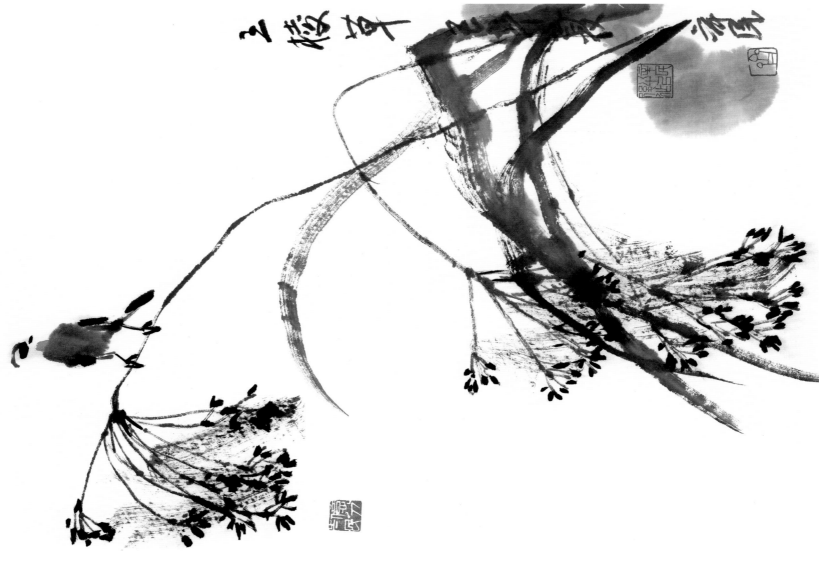

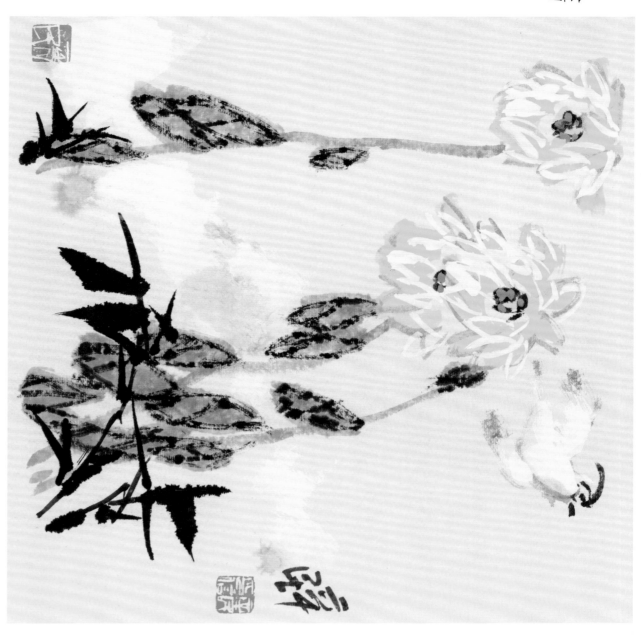

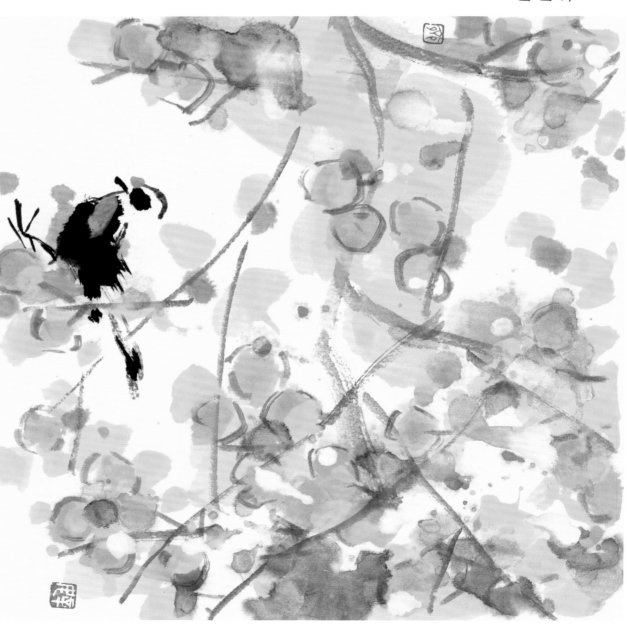

迎春风

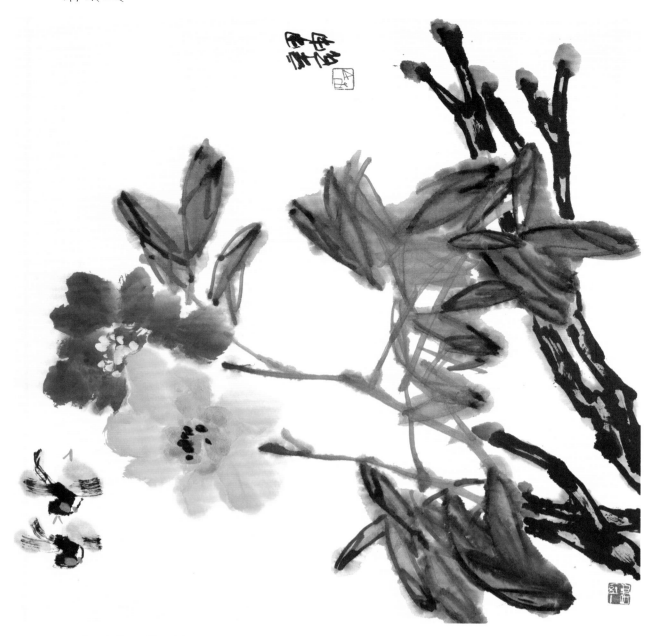

刚卸花的芒果

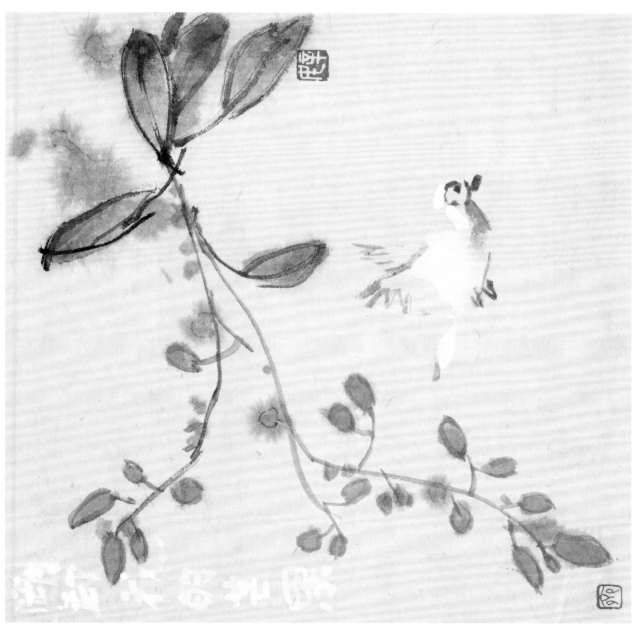

小鸟

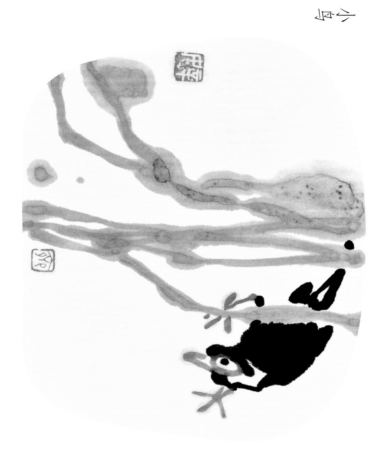

秋喜

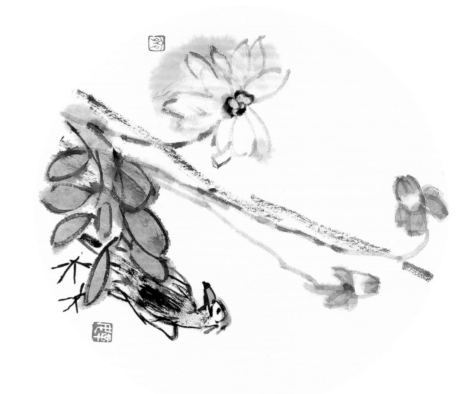

小鸡

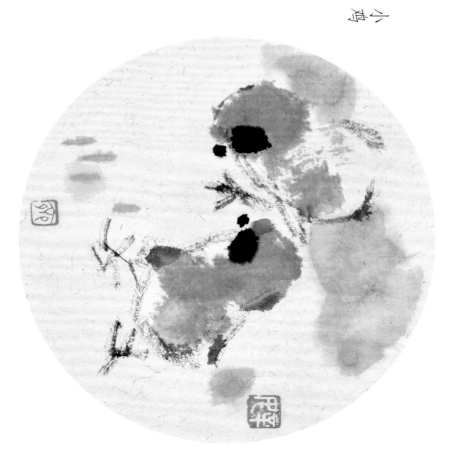

秋趣

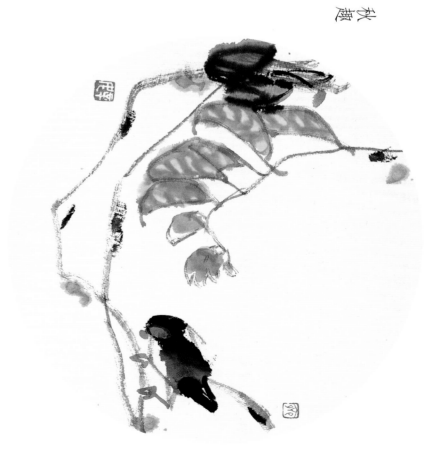

扇面小品一

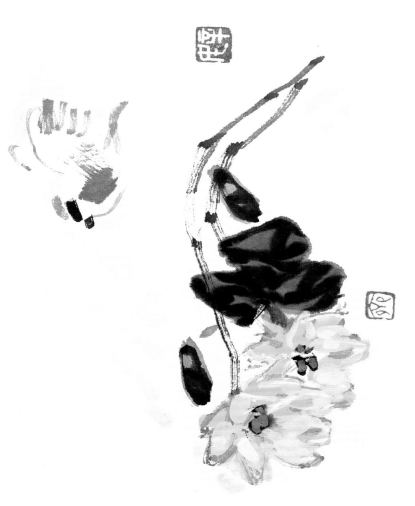

柿子

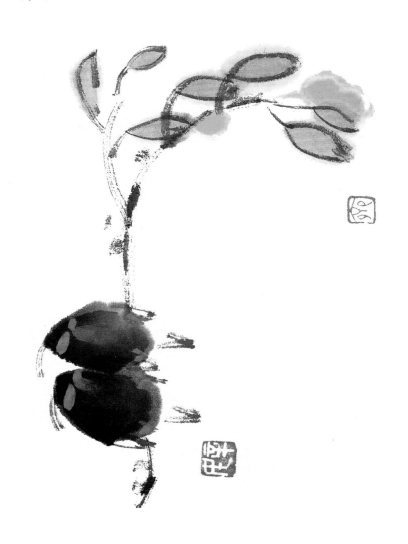

扇面小品二

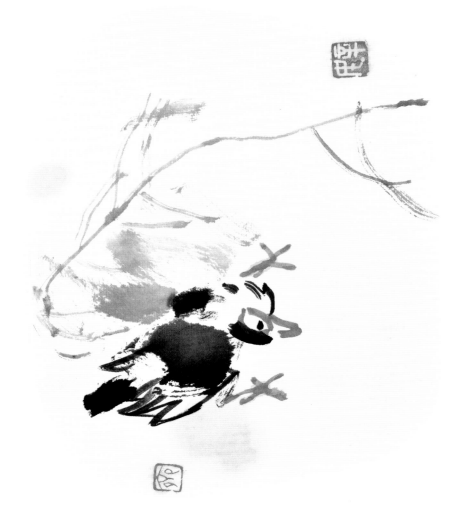

青蛙

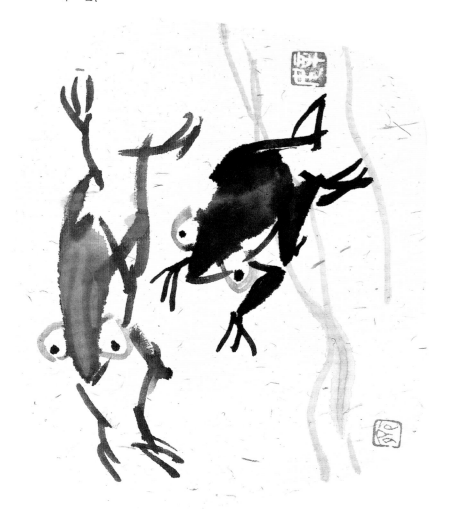

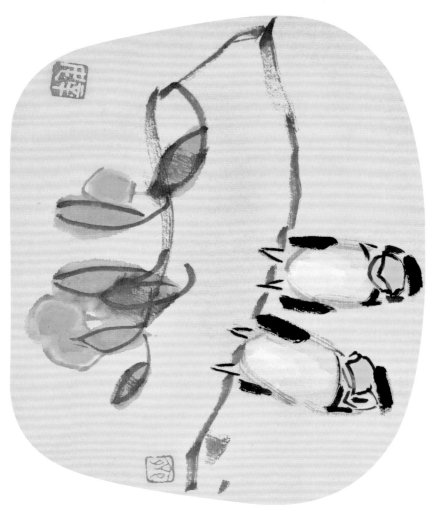

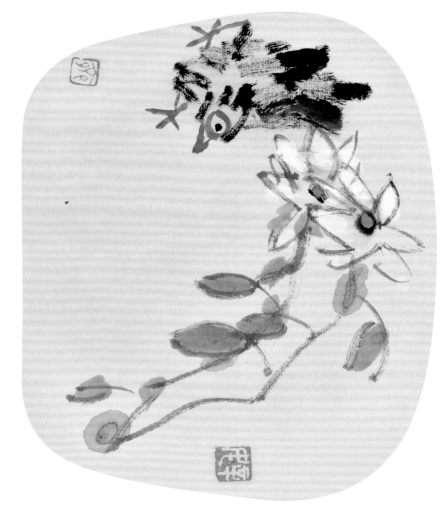

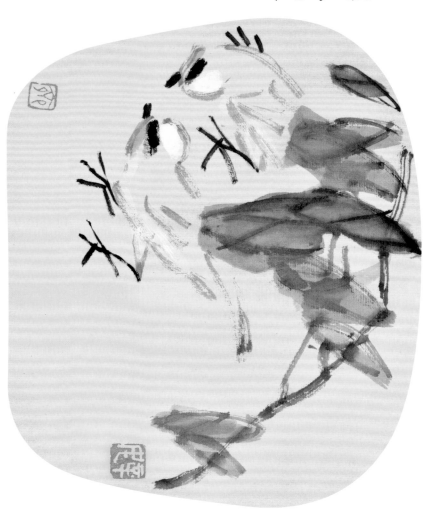

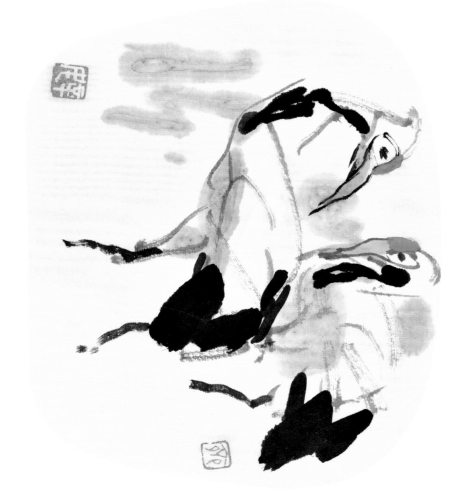

天上来客一

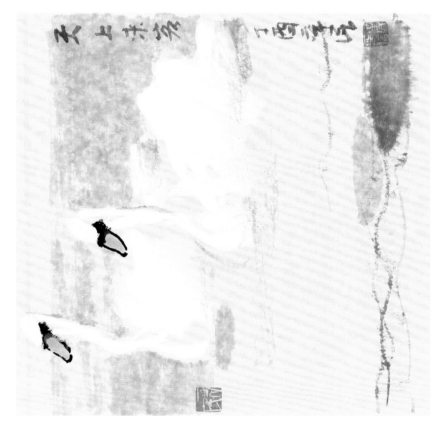

天上来客二

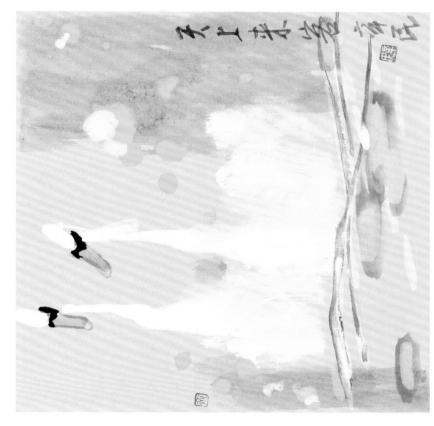

小鹅白一

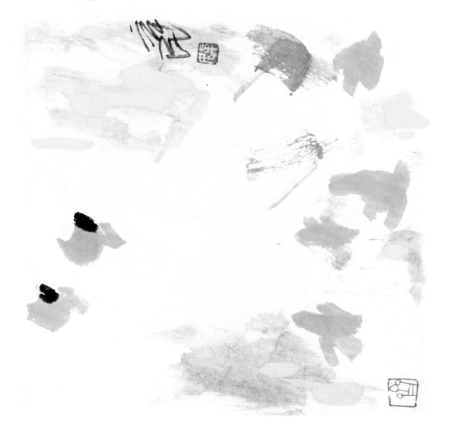

小鹅白二

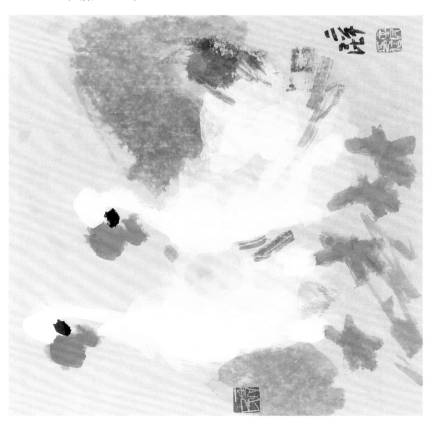

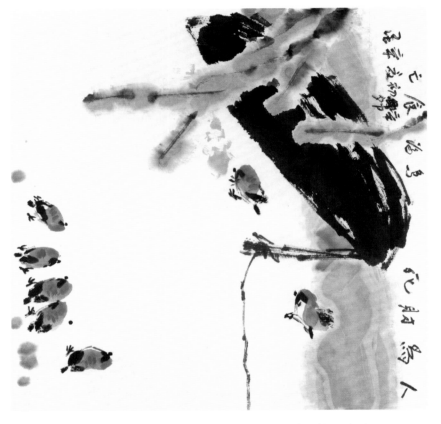

荷

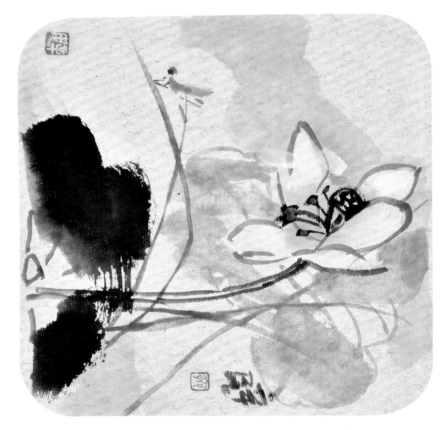

与为食亡

君子美人

小鸡

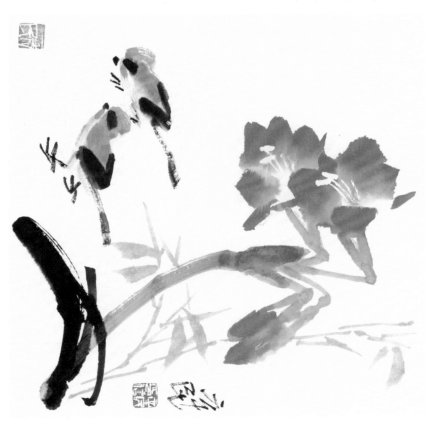

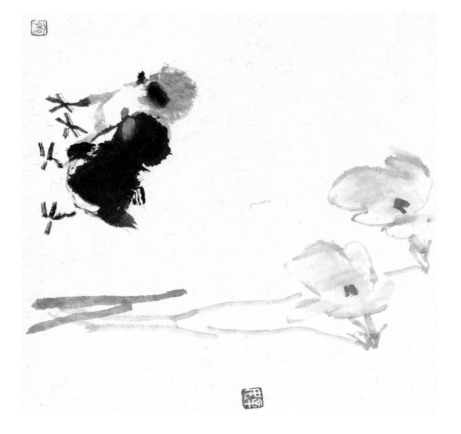

版纳写生稿

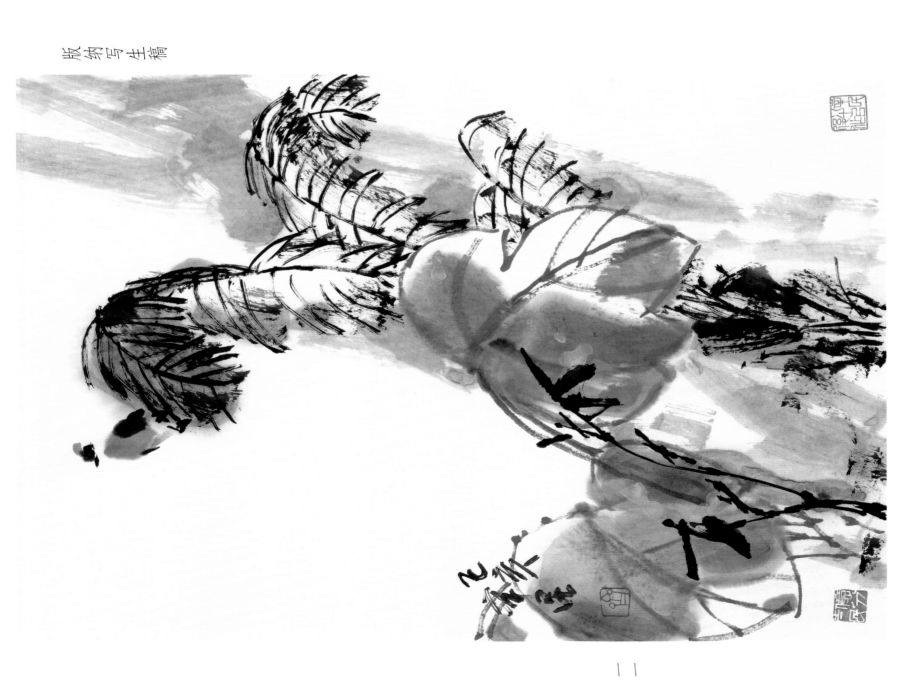

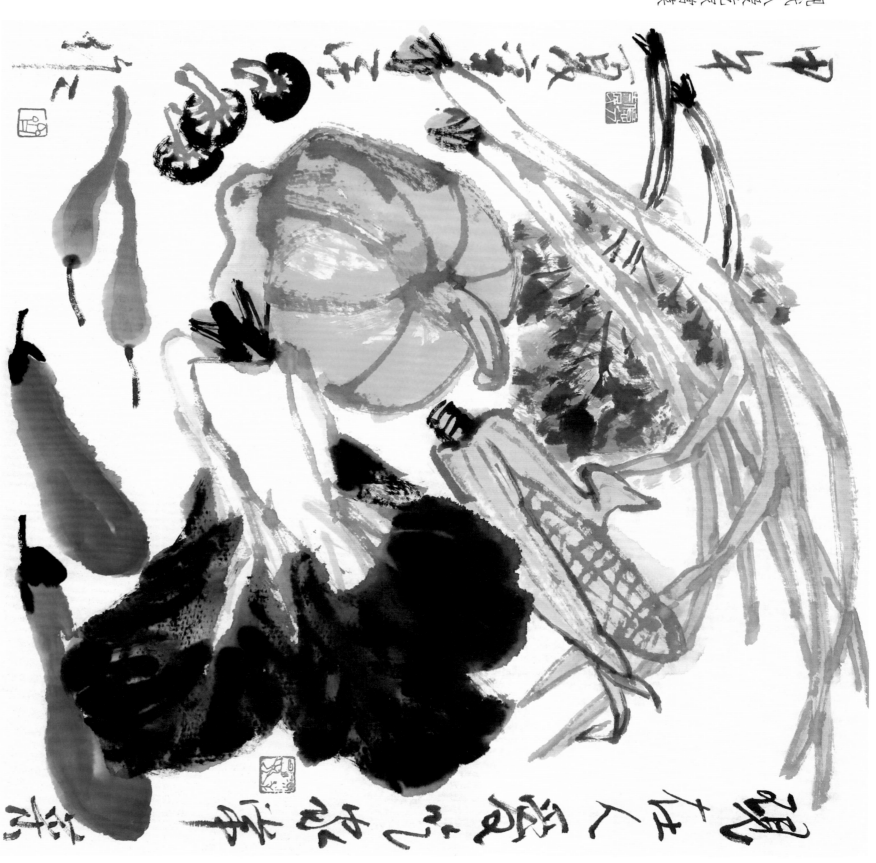

天朗气清

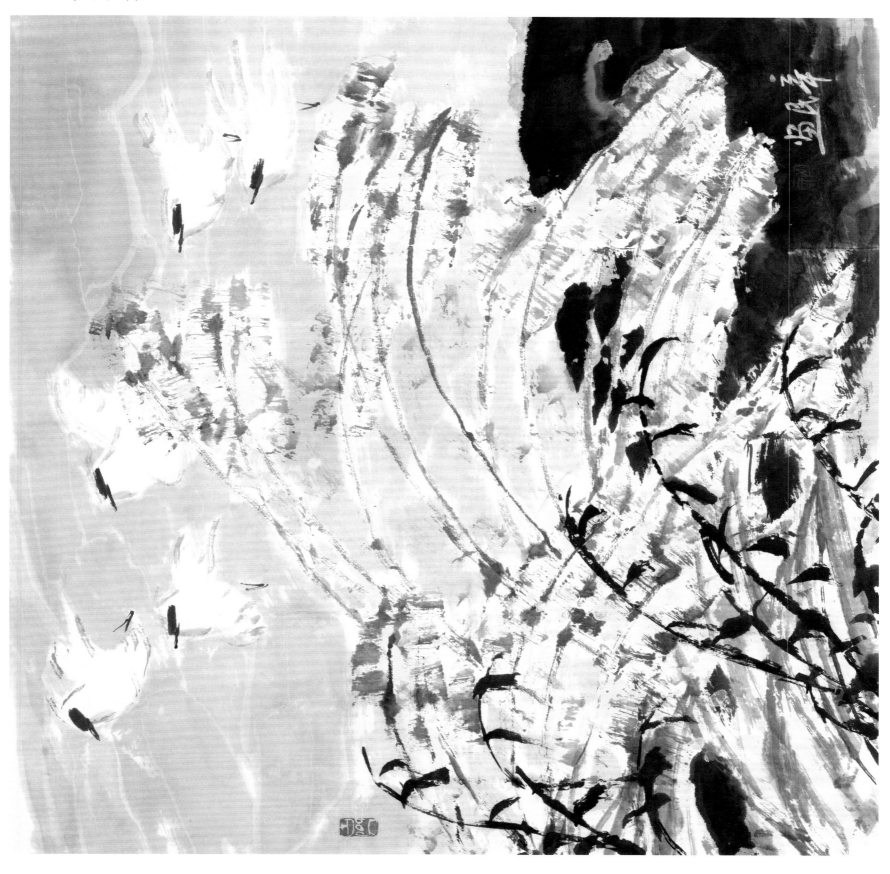

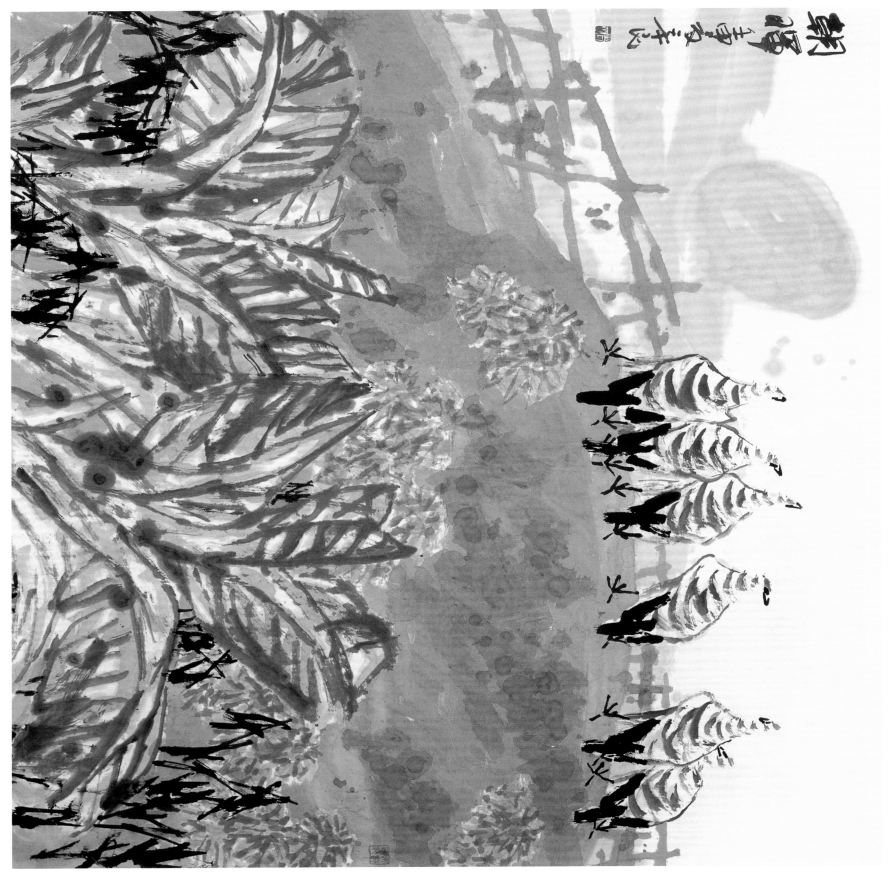

蓝蓝的天

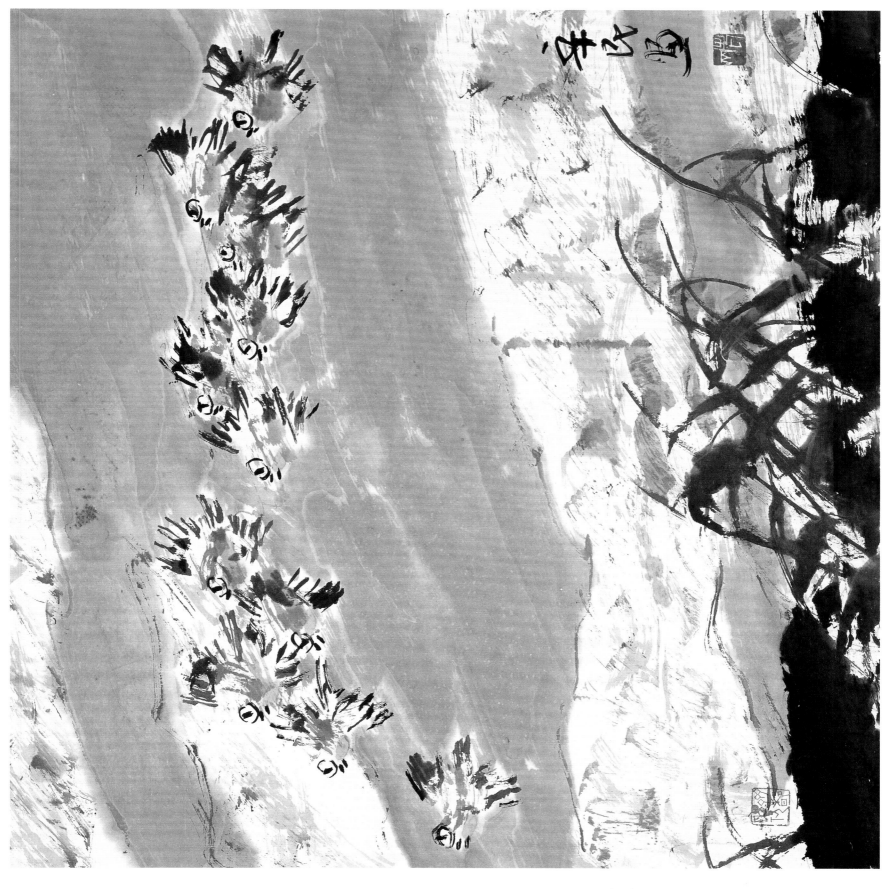

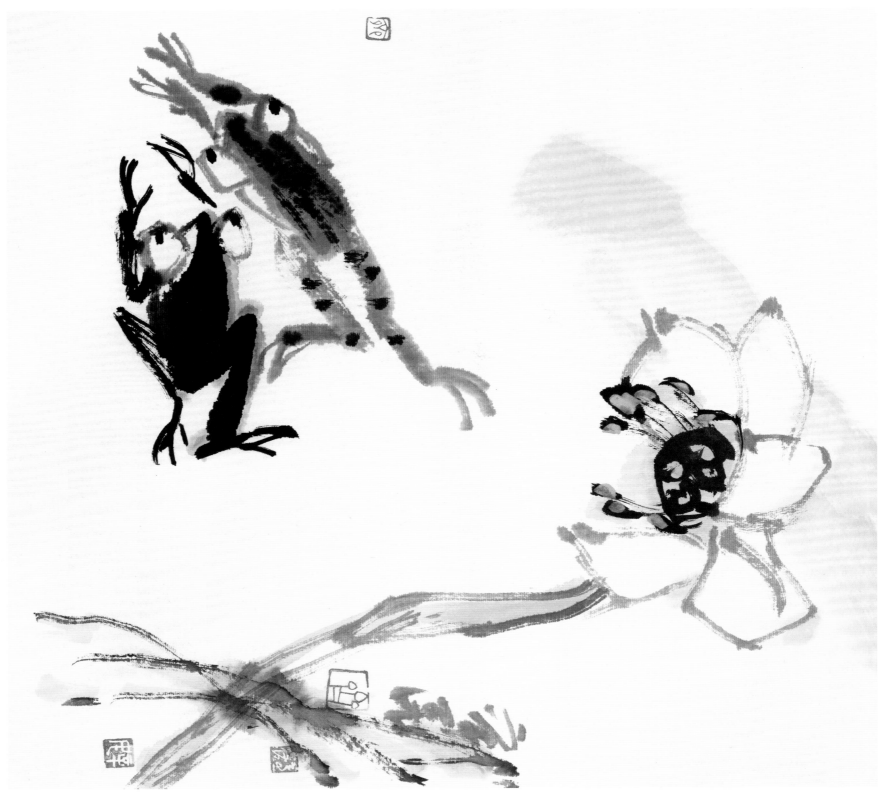

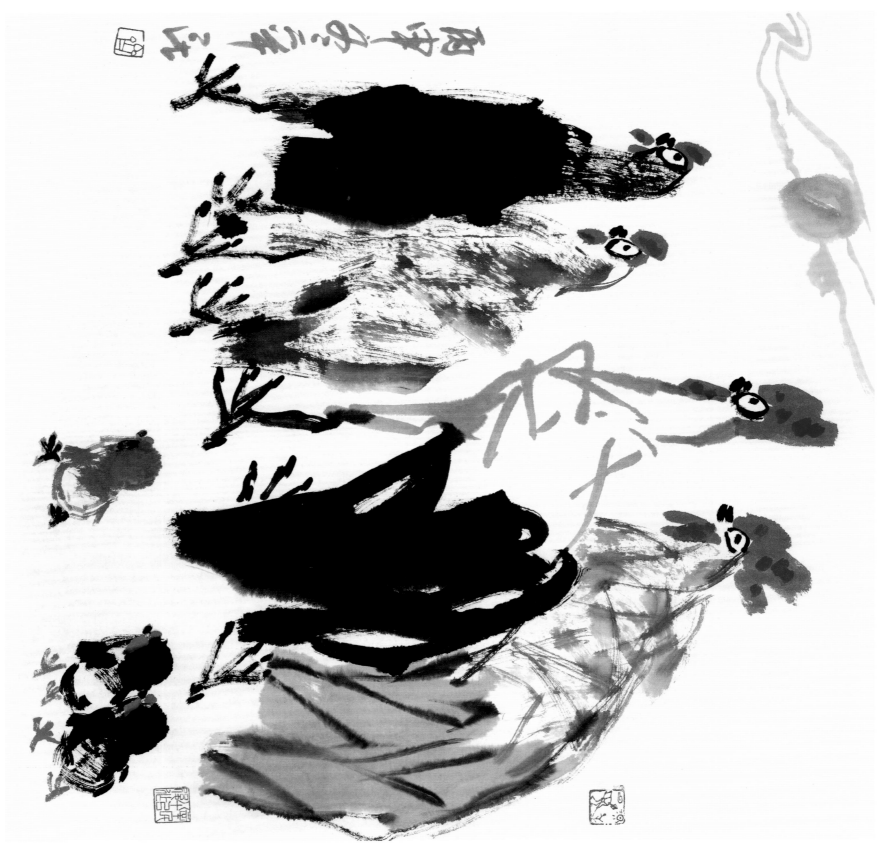

毛腿鸡

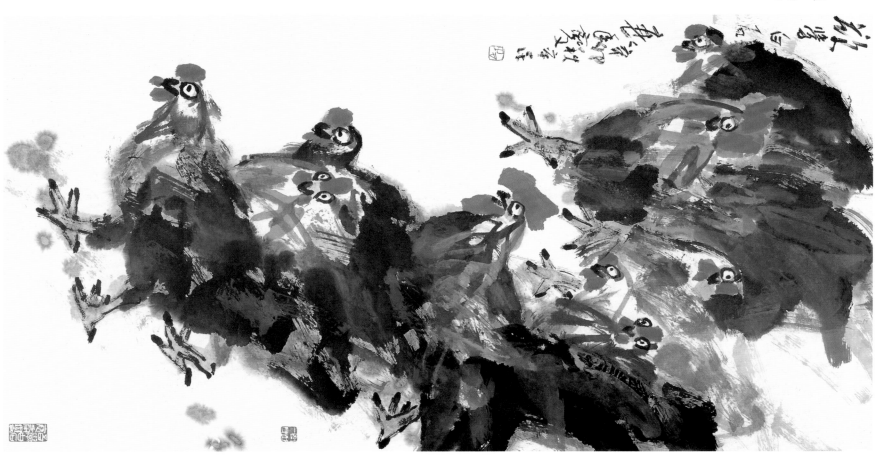

郊游

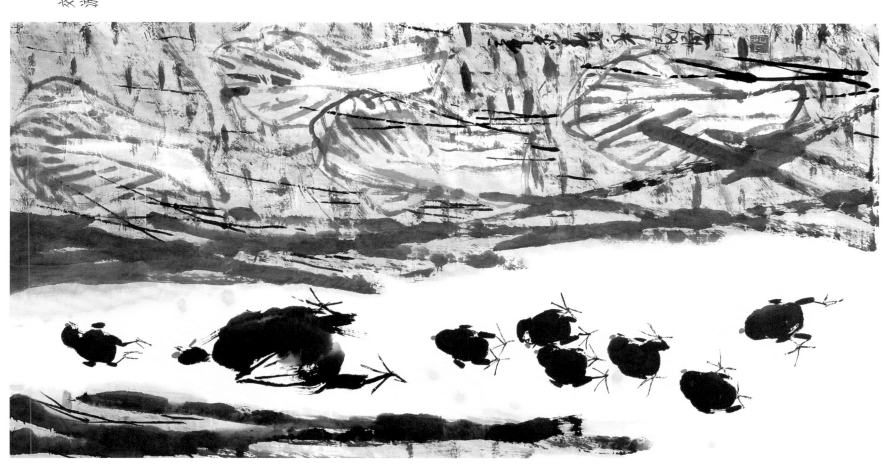

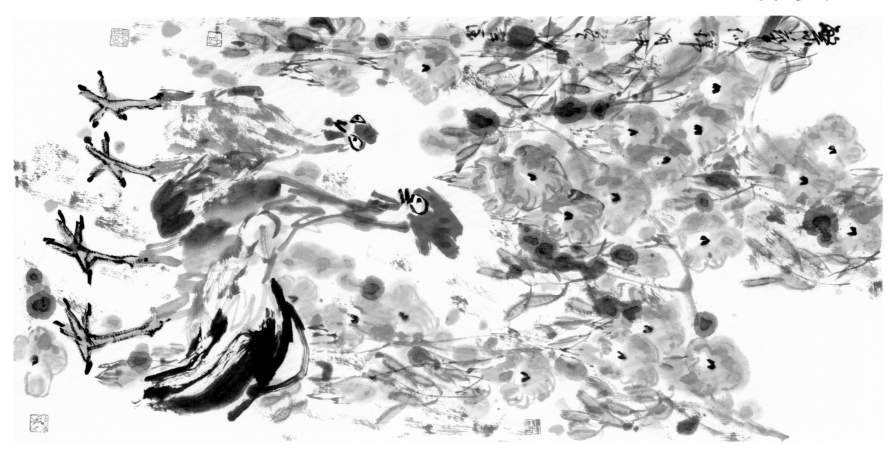

繁花似锦

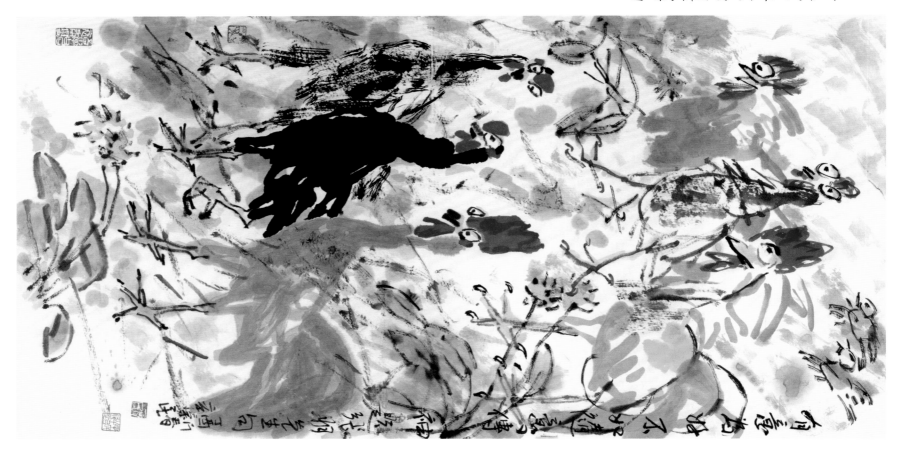

有意为之终不妙 妙无意处意传神

老眼昏花迷乱画

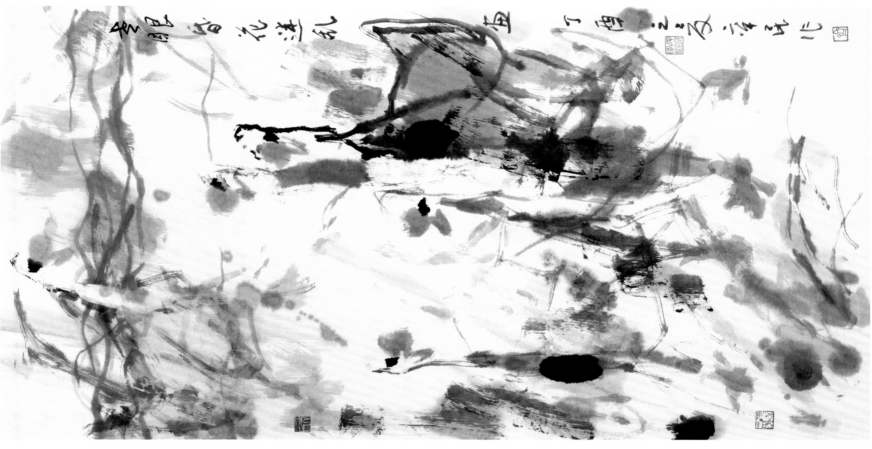

笔墨当随时代

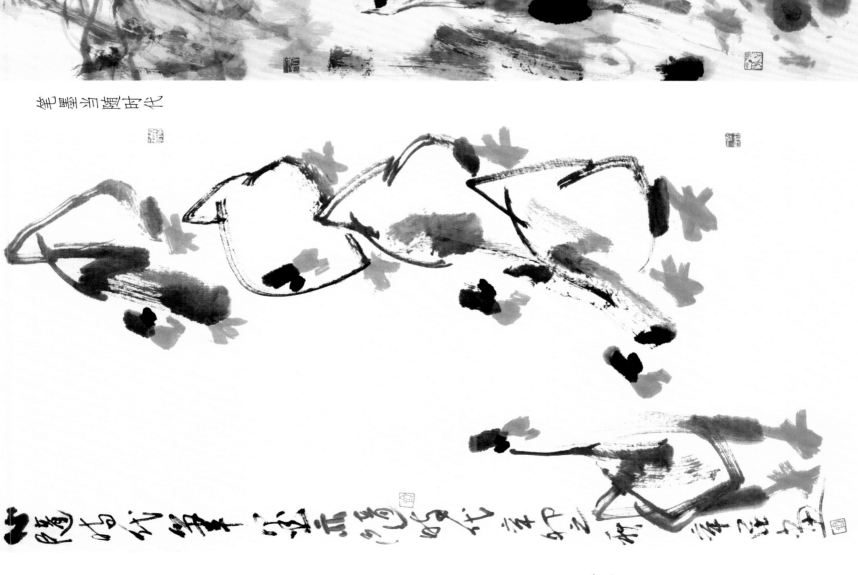

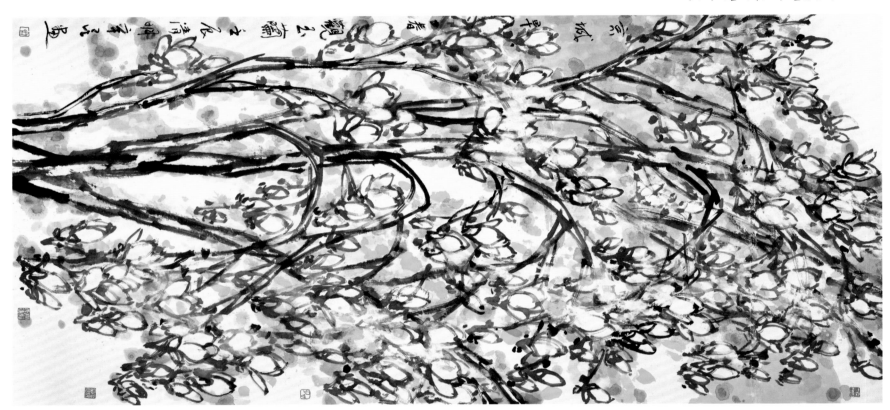

京城早春观玉兰

神似胜于形似

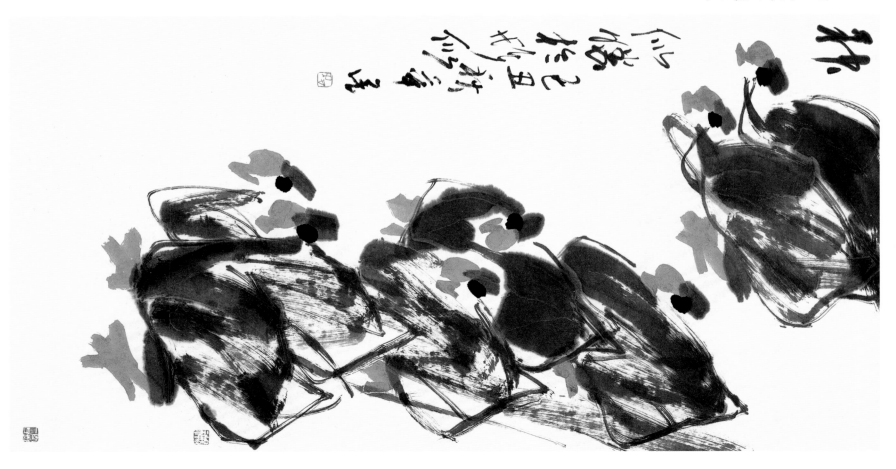

一树春风

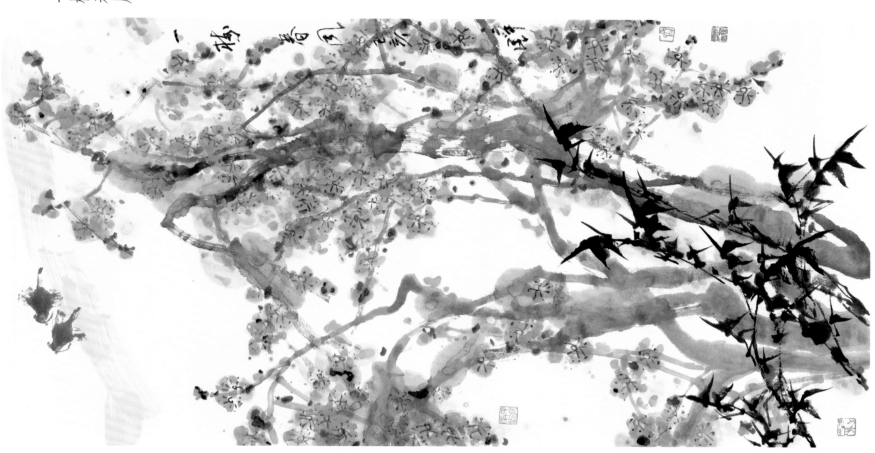

迎朝阳

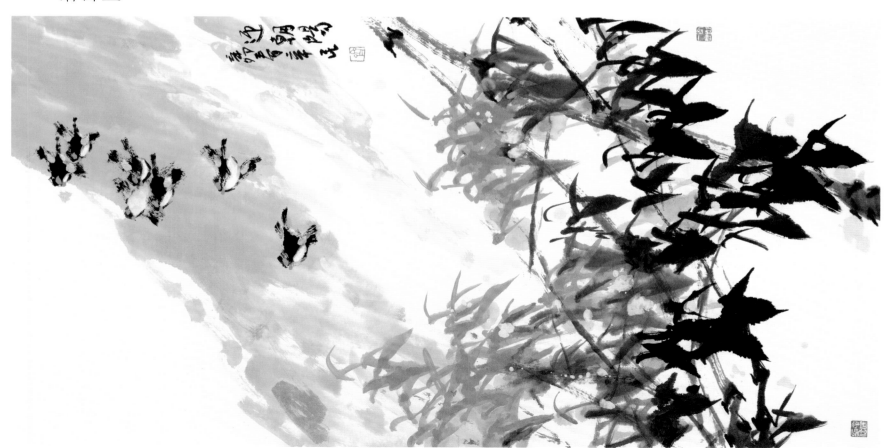

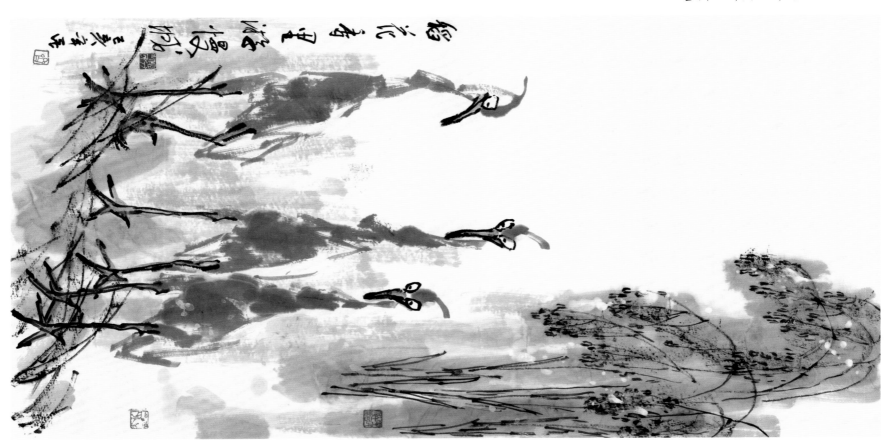

稻花香里游慢城

慢城秋韵

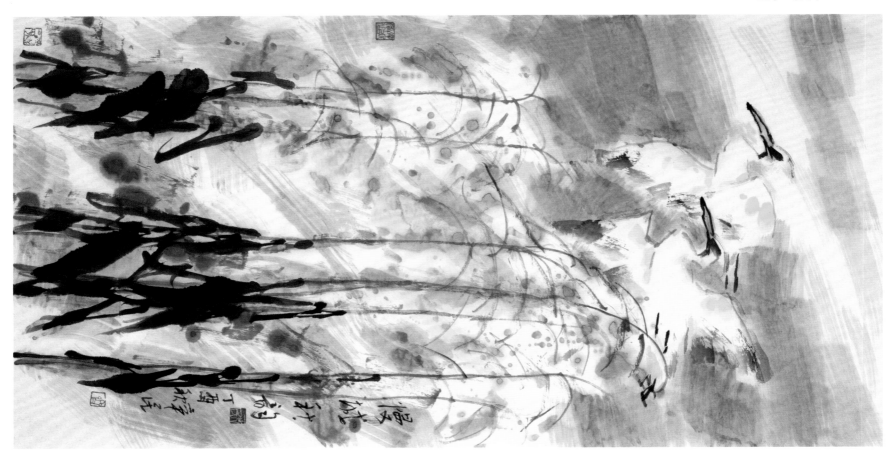

秋高气爽

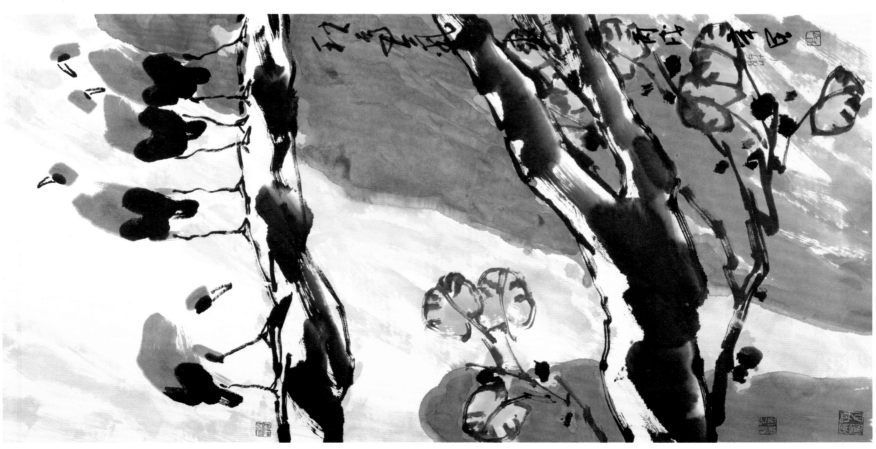

江上皓月

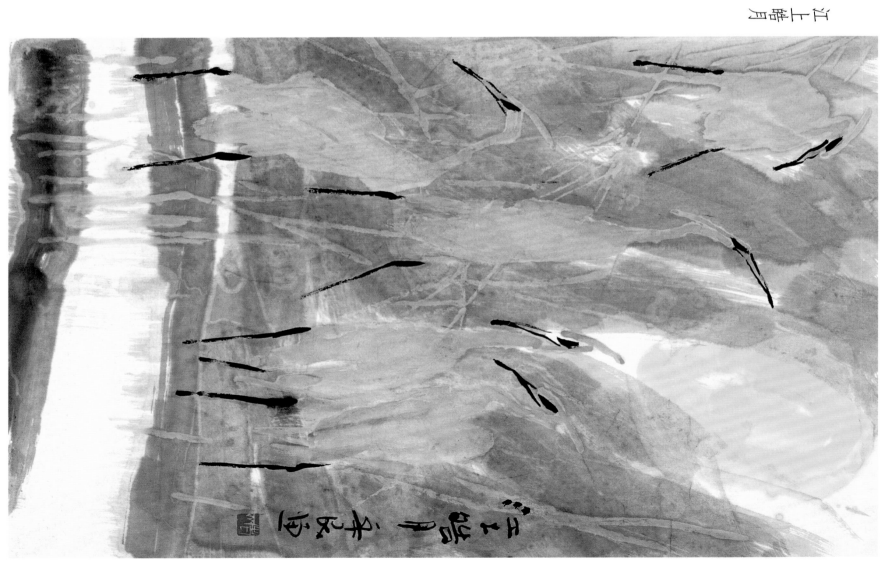

高鳴常向月

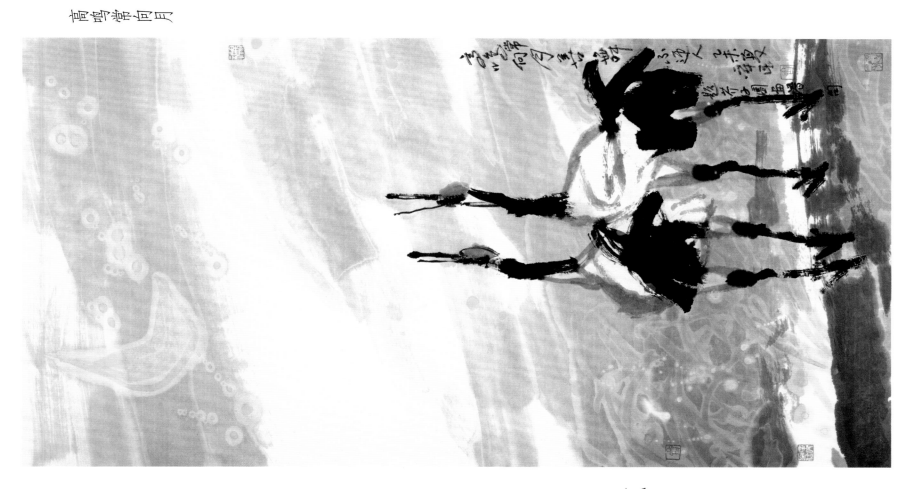

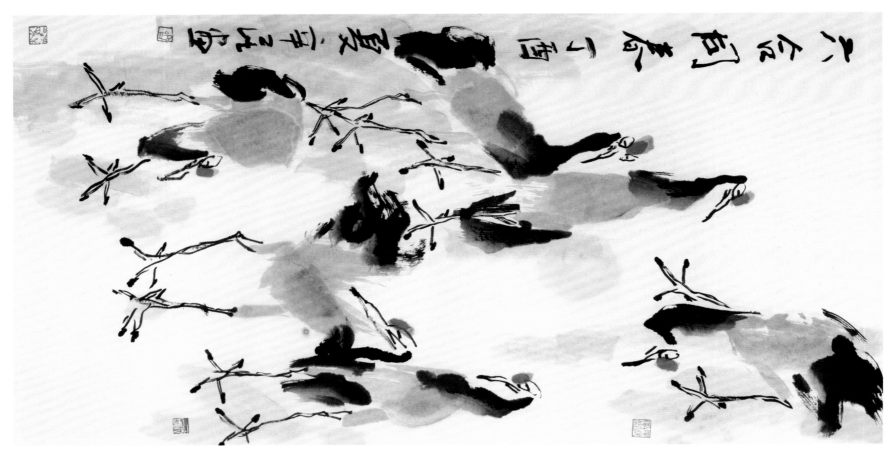

六合同春

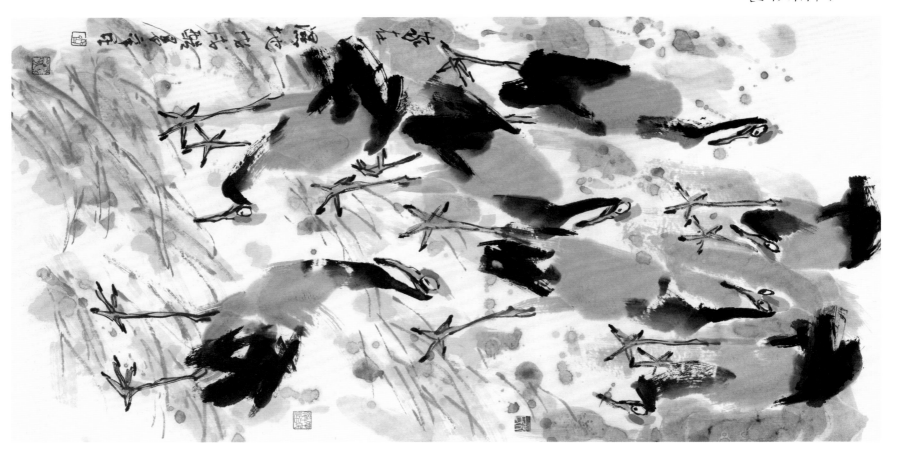

家在遐地

池水清澈

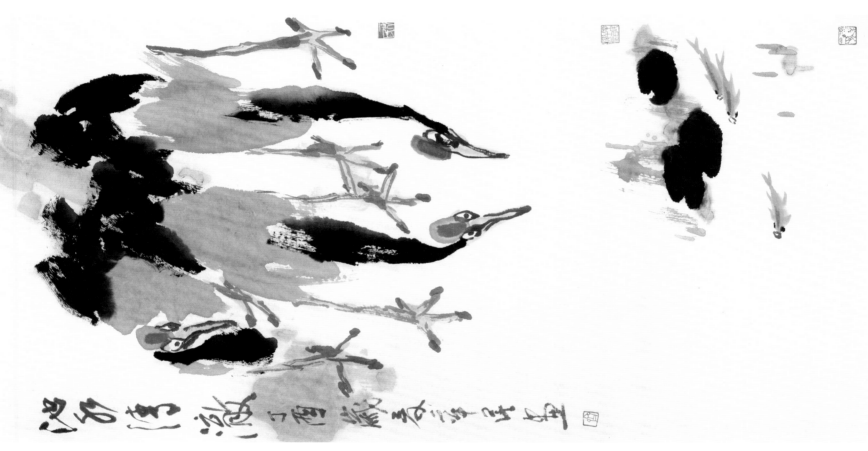

鹤望蓝

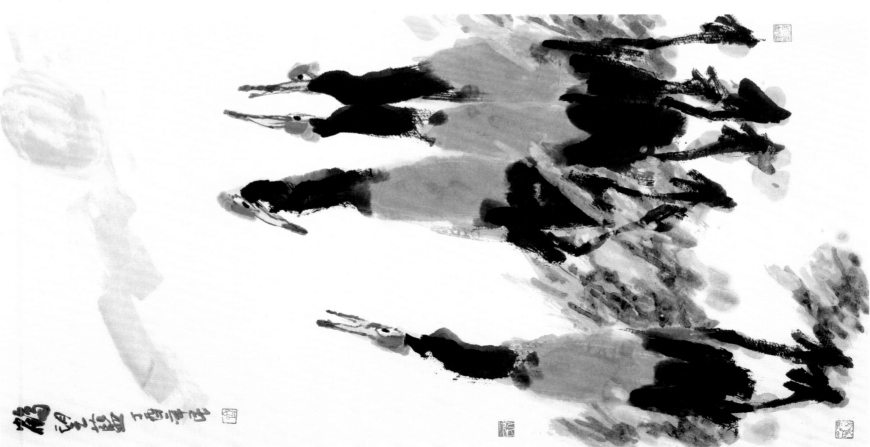

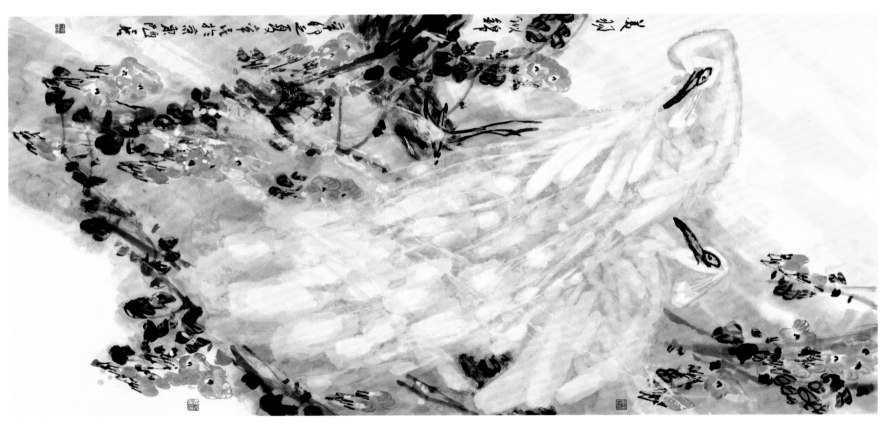

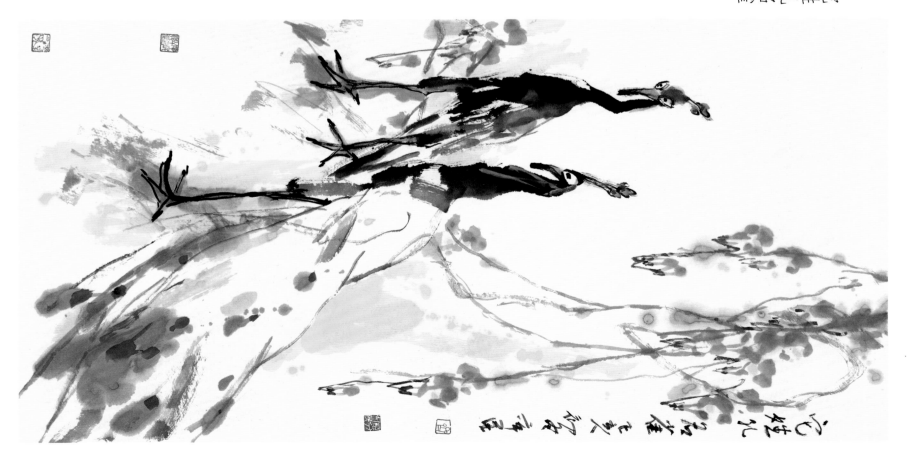

展羽

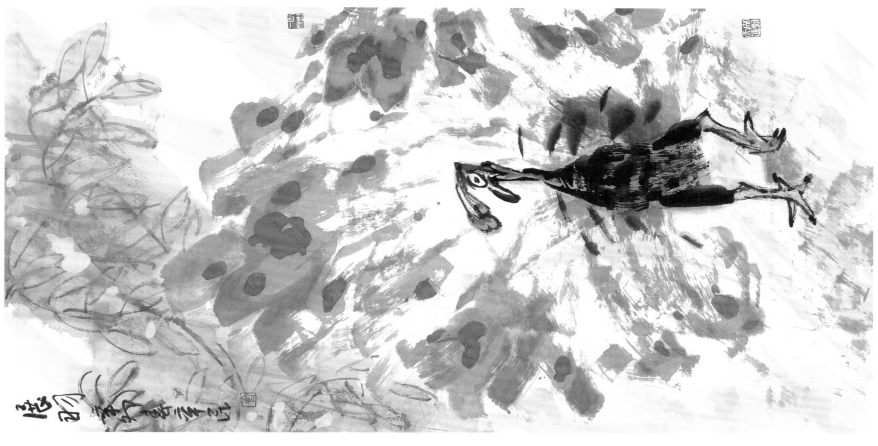

孔雀在东南

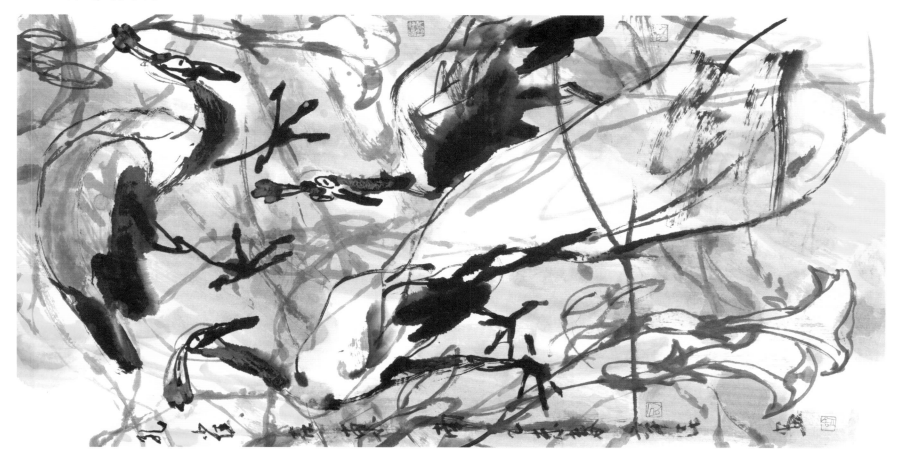

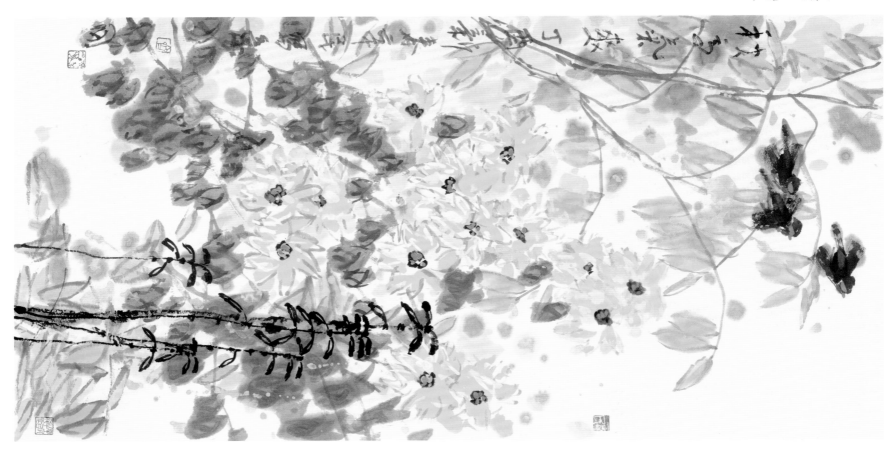

秋高气爽

花丛秋韵

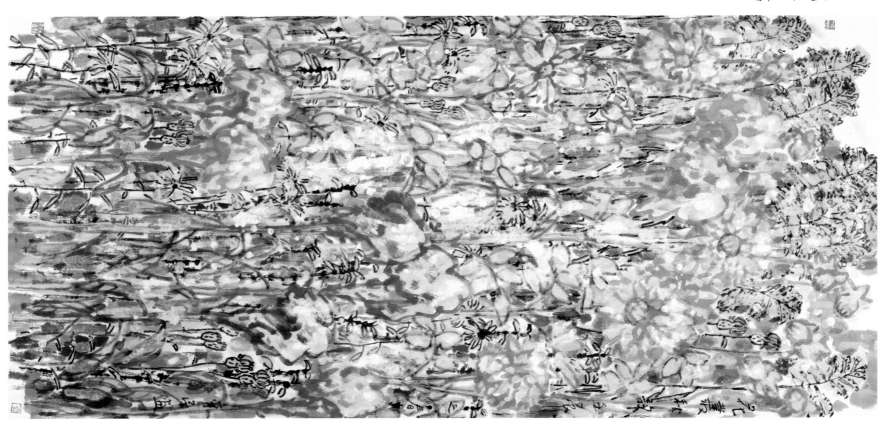

花鸟世界是版纳

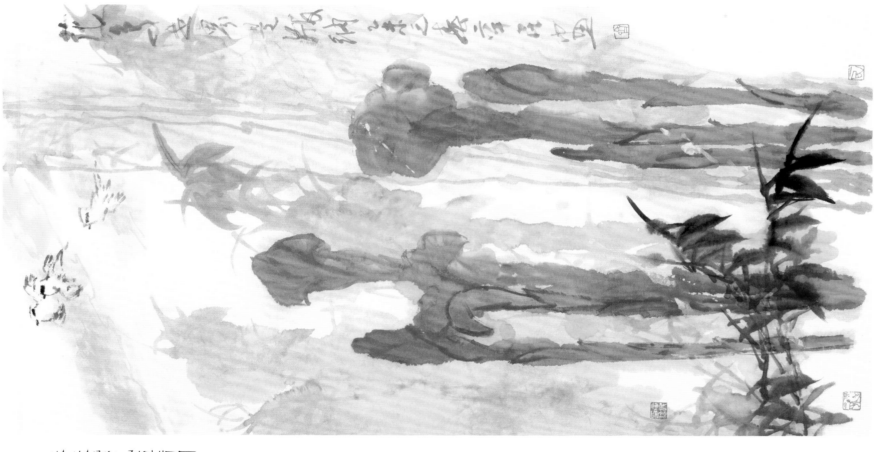

春来紫气溢满园

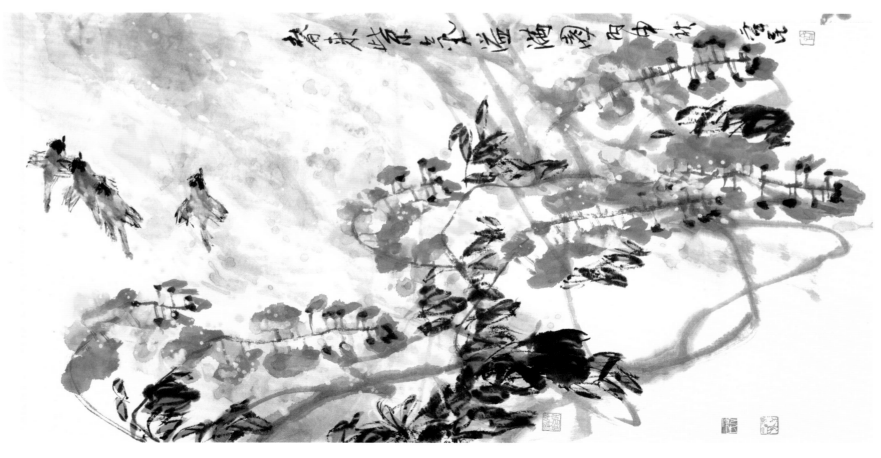

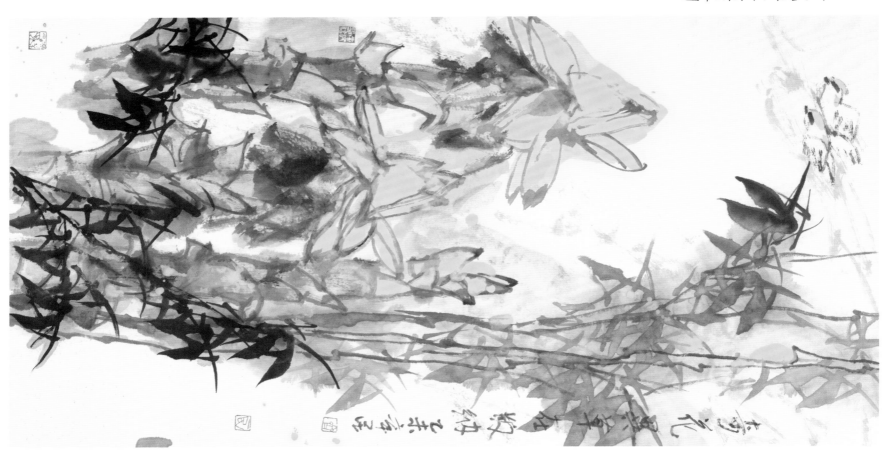

奇花异草在版纳

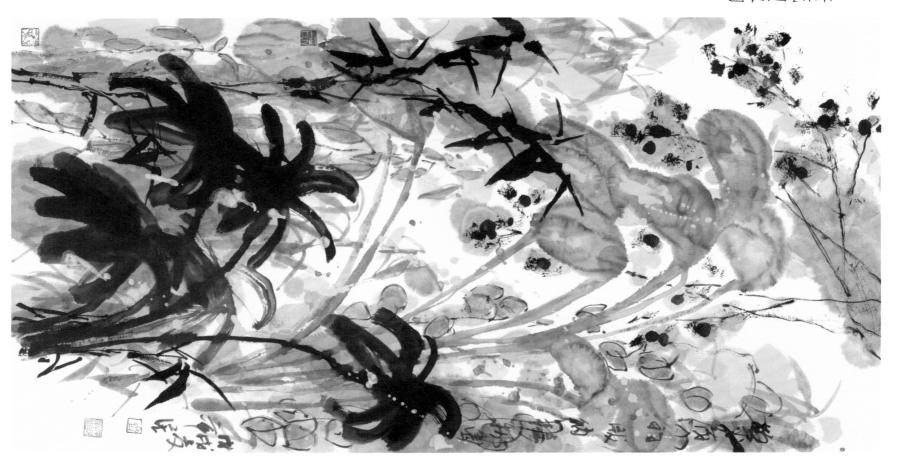

繁茂的版纳

葵花向阳

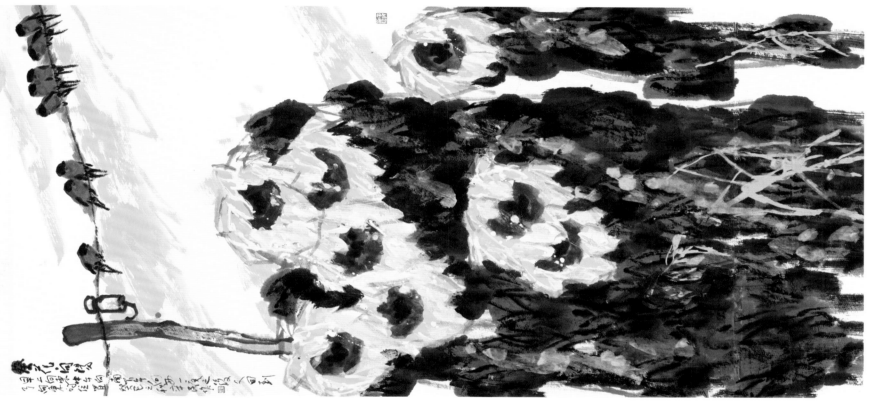

田园秋色

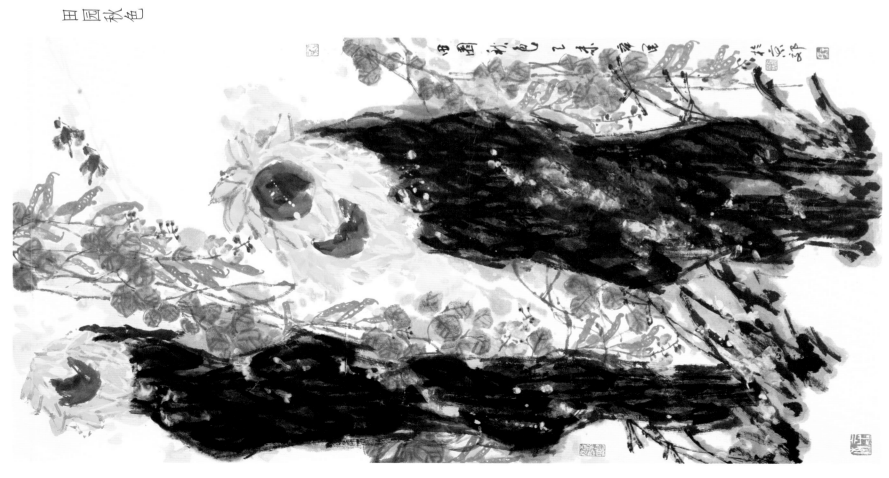

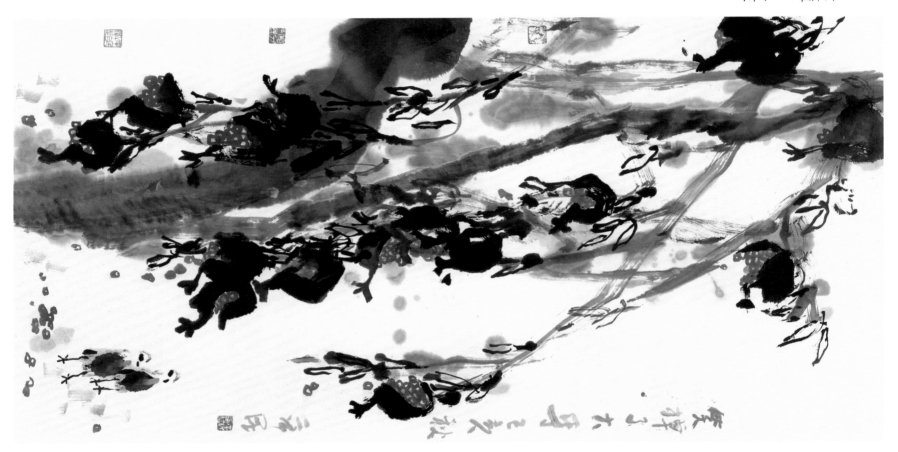

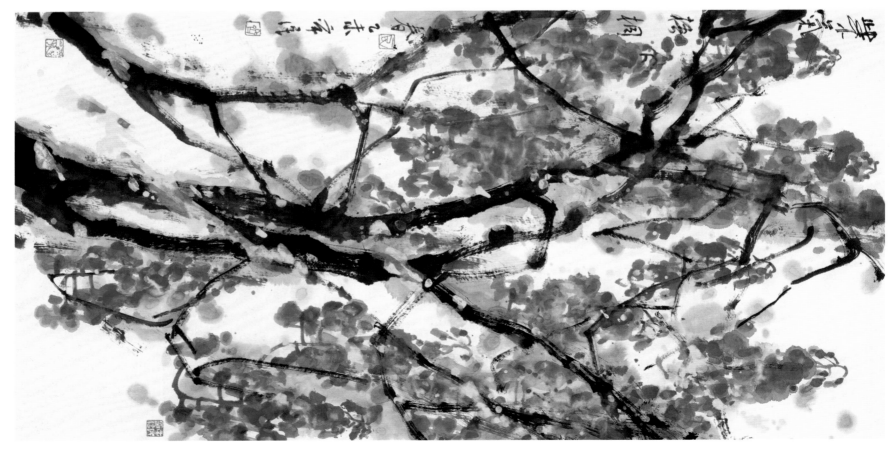

版纳竹林印象

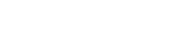

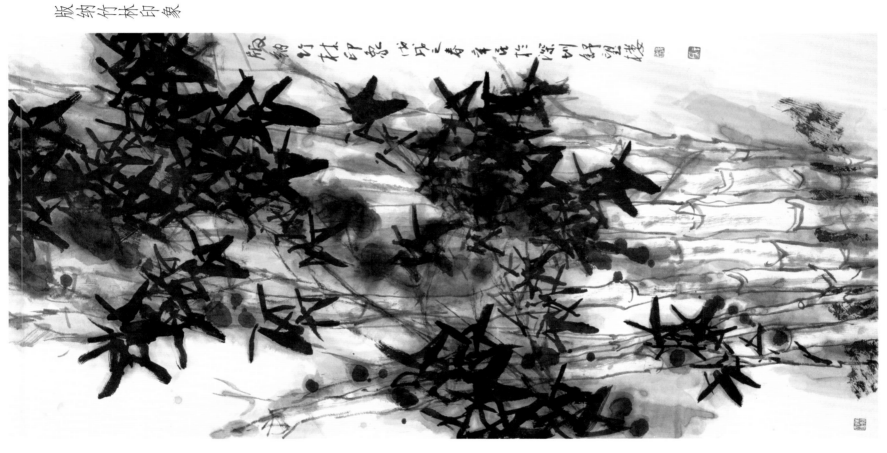

劲节高风

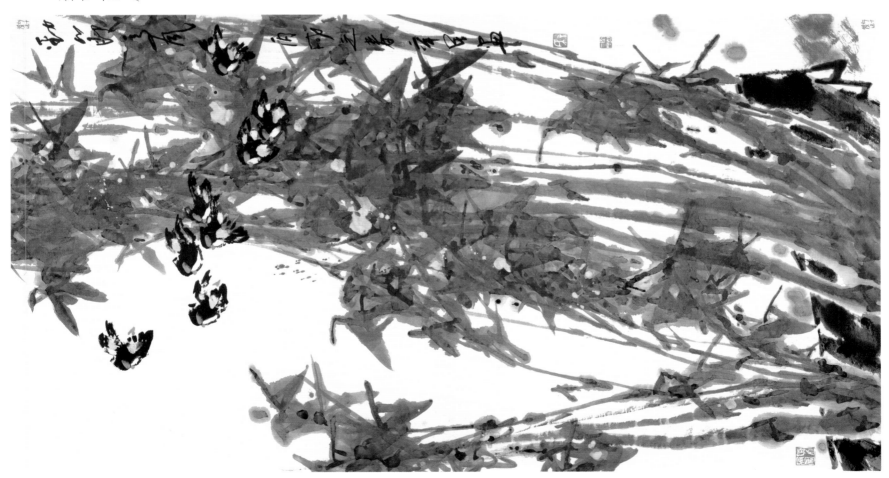

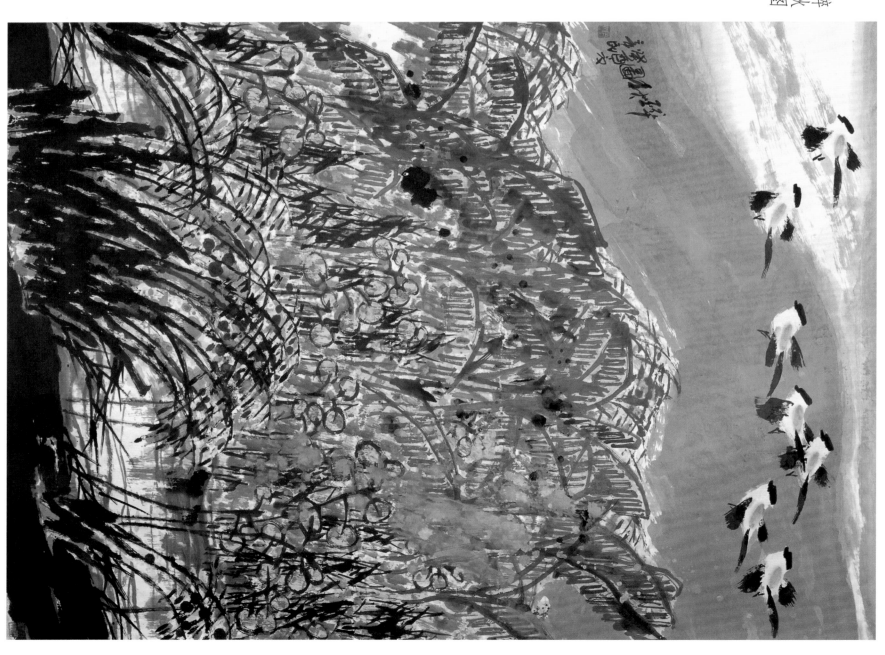

金秋四条屏之一

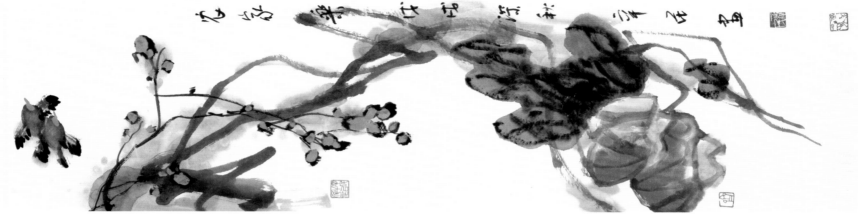

金秋四条屏之二

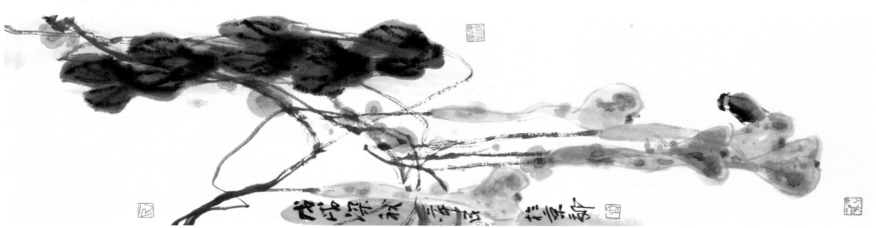

金秋四条屏之三

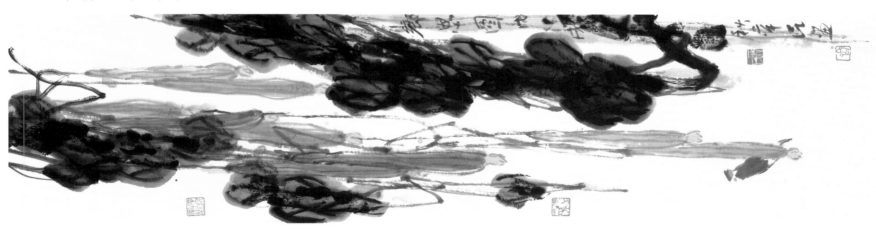

金秋四条屏之四

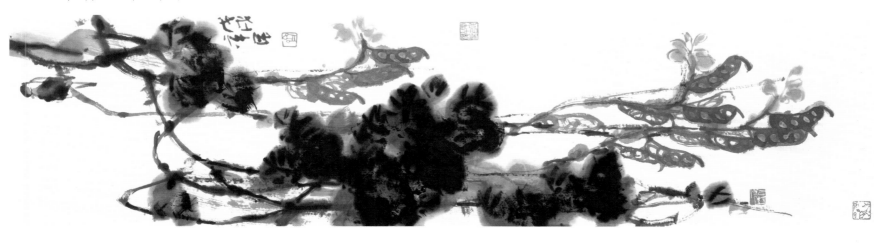

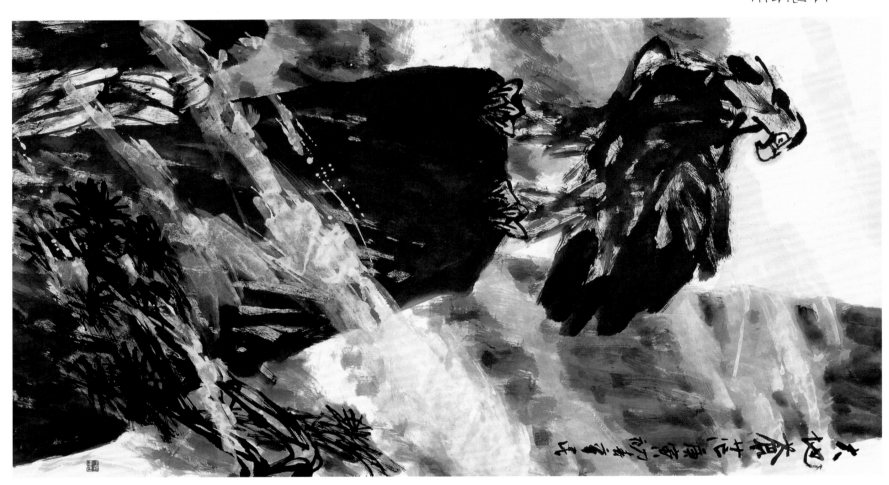

大地春光 威震山林

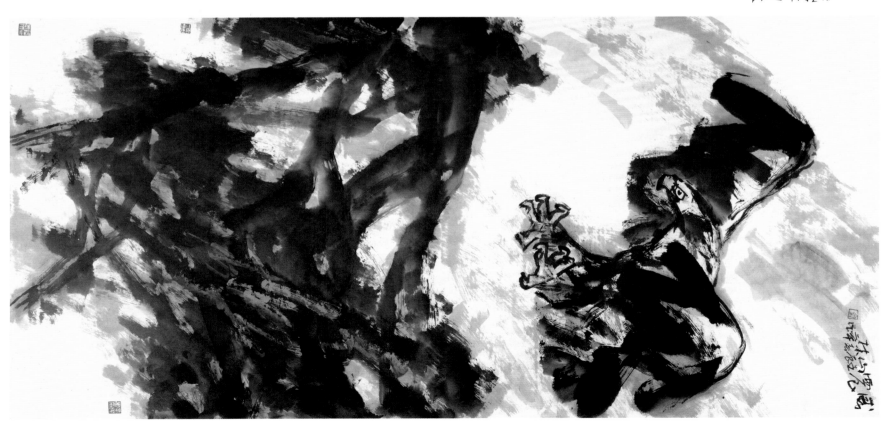

云海浩瀚

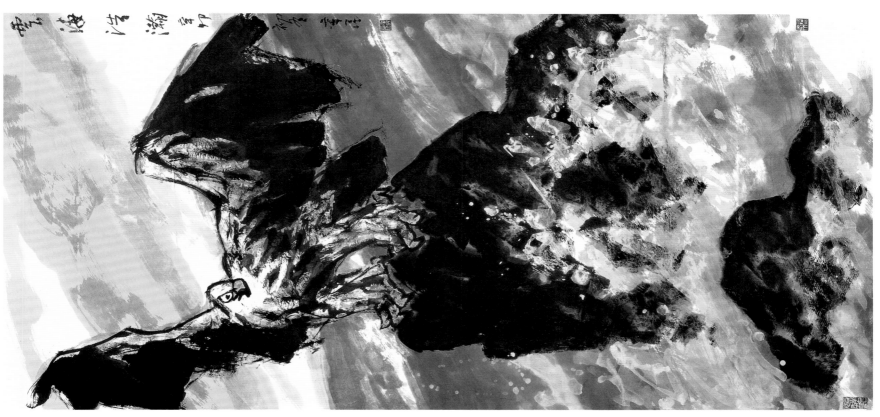

雄姿英发

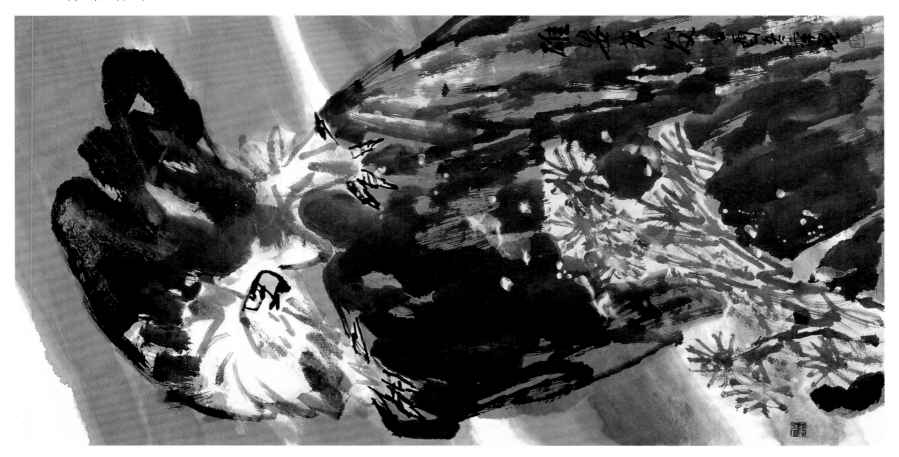

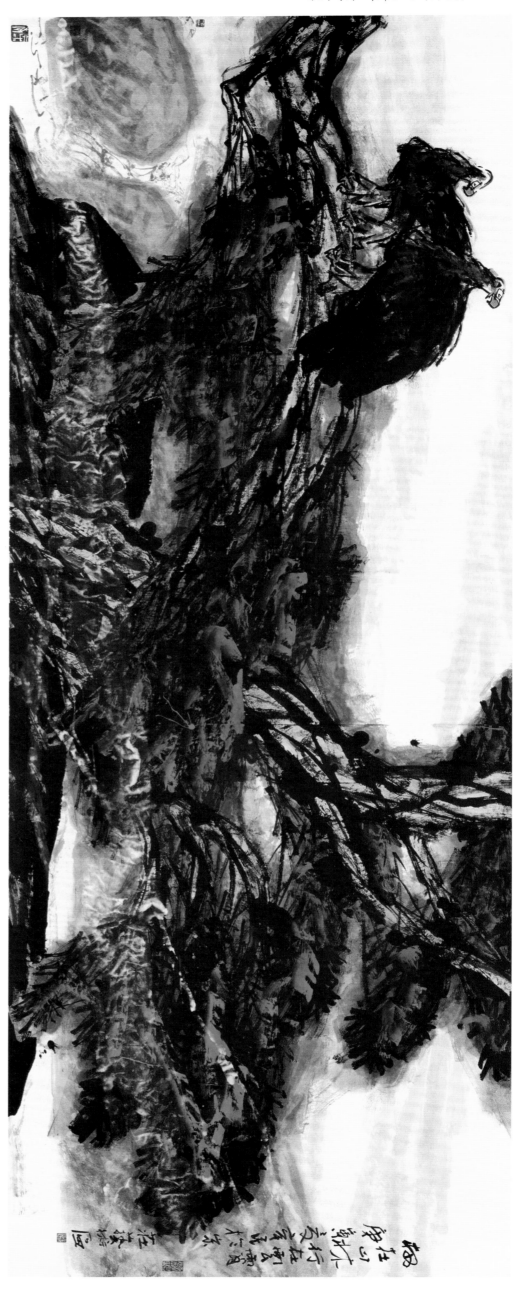